LE MINIMALISME

MOINS,
C'EST PLUS

图文小百科

极简主义

[法] 克里斯蒂安·罗塞　编

[法] 约亨·格尔纳　绘

王秀慧　译

上海文化出版社

前　言

海豹的现身

　　克里斯蒂安·罗塞与约亨·格尔纳将在本漫画书中非常明确地阐释，极简主义是一个新出现的概念，它脱胎于 20 世纪的现代性。然而，超越它现代的定义，极简主义绝不只限于一个新兴潮流。20 世纪 70 年代初，在安达卢西亚的内尔哈洞穴里，人们发现了公元前 4.2 万年前穴居人用红赭石绘制的海豹壁画，这是迄今为止我们所知的人类最古老的艺术作品。其简单的图形证明了包含石洞壁画、史前艺术和古代艺术在内的所有文明成果，为了表现作品中最美的部分，都一贯运用了极简主义著名的伦理与美学理念 —— **少即是多**。从这个意义上讲，花纹装饰的传统、陶器装饰艺术、纹章学（关于盾牌上徽章的学问），以及研究旗帜及其徽饰的旗帜学，都是充分践行极简主义严谨精神的古老艺术。公元前 1500 年左右，中国出现了第一批史前战旗，其构图的简洁与精练，堪称艺术品，而这些战旗的首要功能是让人能从更远的地方辨别敌我身份，同时传递举旗之人的身份和立场。

消失的公鸡

　　最近，在比利时传统纹章领域内爆发了一场"小革命"，引起了巨大轰动，同时也启蒙了全国人民对极简主义"少即是多"概念的认知。事件发生在 2013 年，比利时瓦隆大区为了让自己的形象焕然一新，改善对外宣传效果，获得境外的良好评价，决定向比利时 VO Communication 咨询公司

的创意办公室求助，请他们为大区设计一个新标志。要知道，这家咨询公司就是以简约而有效的极简风格设计而出名的。然而，新的大区标志一经公布，便马上遭到了民众的质疑。新的视觉标志彻底摒弃了从它1913年诞生起就一直使用的当地传统徽章图案——公鸡。这个动物标志再也不会出现了。起初，是瓦隆画家皮埃尔·鲍罗斯设计了这个有公鸡图案的大区标志。多年后，高傲的公鸡形象成了瓦隆地区名副其实的身份象征。但如今，在新徽章中却再也不见其身影，瓦隆人民十分惊诧，而取而代之的是具有激进极简主义概念的徽章——•••，以白色为背景的5个黑点。5个点代表了瓦隆五省，同时五个点构成的形状很容易让人联想到瓦隆大区（Wallonie）的首字母W。尽管大部分瓦隆人早已忘了在一个多世纪以前，绘有公鸡图案的徽章也很难推行，但这次公鸡的消失有负众望。应当承认的是，从1905年到1913年期间，瓦隆人对选什么样的动物来代表当地醉心理想的年轻人十分犹豫不决，以至于不得不为此开展了多次的辩论和会议。这样也比较容易理解为什么当年的争论没人记得。说实话，在那些无休止的审议中被提名的动物简直可以汇编成册了。人们当然会想到狮子，因为狮子出现在徽章中的频率最高；但鉴于比利时国徽中已有了狮子的图样，人们只得弃之不用。阿登地区的野猪也在考虑范围之内，它不但能使人联想到力量与森林，而且从美学上来看，其形象也别具吸引力。直到有位议员想起这种动物曾与几个14世纪的弗拉芒反叛分子有关，野猪的提案才被否决。后来人们又讨论起了公牛，不幸的是，尽管它有一身蛮力以及**忍受沉重牛轭的高忍耐力**，最后也落选了。还有百灵鸟，但被认为基督教色彩过重；至于松鼠，虽然它充满活力的形象极好地反映了瓦隆人活泼的性格与个人自由主义的特点，但有点过于让人想起瓦隆人胆小和抠门的一面。最后，在1913年7月3日，由瓦隆议会召集起来的艺术家委员会决定选择公鸡作为区徽图案，尽管这种动物早已被邻居法国人使用，作为法国的象征。然而就在100年后，比利时VO Communication咨询

公司于 2013 年 6 月 27 日爆出的新闻引起了强烈的轰动,这远比瓦隆公鸡消失了的消息更令人震惊。比利时新闻社在报道瓦隆政府已批准使用全新标志的同时,又在快讯中毫不掩饰地强调了瓦隆大区代表们可能会忽视的一个细节:政府的确宣布了要创作极简风格新区标,但政府也坚持创作成本控制在 60000 欧元左右,后在此基础上又新增了一张 477000 欧元的发票,而这笔巨款支付给了麦肯锡咨询公司,后者从 2011 年起开始着手瓦隆地区形象的现代化和优化。一位民粹派的政客立即抓住这点不放,唯恐天下不乱(他叫嚷着新区标设计**毫无意义且自视甚高**,不配投入那么多资金),随后又有一位民粹主义日报的特约记者发了个推文讽刺:"每个黑点 12000 欧元,有没有更高的出价?"网络推文不胫而走,很快,几乎每个瓦隆人都知道没了公鸡反而花得更多 [1]……这件事闹得沸沸扬扬,媒体为此还特意进行了一些调查:61% 的受访者强烈不满新区标,17% 不那么认同,6% 还算认同,只有 5% 的受访者完全认可新区标。当然,《图文小百科》系列联合约亨·格尔纳和克里斯蒂安·罗塞推出的这本关于极简主义的漫画,必将颠覆此次调查结果。

<div align="right">

达维德·范德默伦

比利时漫画家,《图文小百科》系列主编

</div>

1 在该事件引发的轩然大波中,人们经常会把瓦隆大区外贸与外国投资总署(AWEX)的标志和瓦隆区标相混淆,因为在前者以往的标志中从未出现过公鸡,而后者则从未缺少过公鸡。——原书注

壁球、字母表和 TNT[1]：
对话约亨·格尔纳

达维德·范德默伦：你会把自己描述成一个极简主义作者吗？

约亨·格尔纳：极简主义作者的身份定位很模糊。我觉得我在研究图形的时候可能是个极简主义者；但奇怪的是，我在绘制这些图形的时候又想要面面俱到。总之，我一直在寻找简单的方式。这是一项既复杂又要不断创新的工作。

达维德：你认为在报刊插画家或漫画作家中，还有人比你更能被称为极简主义者吗？

约亨：当然有。我认为像罗兰·奇卢弗（Laurent Cilluffo）、Mix & Remix[2]甚至勒弗雷-图龙（Lefred-Thouron）这样的报刊插画家，是典型的极简主义者，他们每个人的画风都很特别（干净的线条，体系化的图形或者活泼的动作）。总之，他们似乎比我更加具有极简主义的特点。而且极简主义往往伴随一种十分朴素的、隐退的生活方式。在漫画界，也有几位作者主张用最少的像素画线条。通常限制越少，越能催生出喜剧效果，提供越多诠释的可能。在当代艺术界，我首先想到的是克劳德·克洛斯基（Claude Closky），他的绘画巧妙地探索着极简主义的潜在力量；或者还有画风完全不同的大卫·史瑞格里（David Shrigley），他提出受限制但

1 指格尔纳的实验性作品《丁丁在美洲之黑墨版本》（*TNT en Amérique*，2002）。——编者注
2 原名菲利普·贝克兰（Philippe Becquelin）。——编者注

十分明确的图形能够有力地表现幽默。

达维德：你刚才指出，极简主义往往伴随着一种独特的生活方式。极简主义不仅是一种强调"简单"的艺术行为吧？是否存在某种极简主义伦理呢？

约亨：是的，我认为极简主义不是人造出来的。极简主义超越了简单的艺术行为，它显然是一种伦理形式，依赖完全成熟的思维结构。极简主义者在生活中可以自愿地选择隐退，要么不引人注意，要么公布于众。但这并不妨碍他的情感在内心沸腾。因为要获得任何一个有一定结构且合理的最简图形，都必须毅然决然地向牢固的根基深处挖掘，与物质、元素或者自我想法作激烈斗争。就像酿酒一样，需要耕地、等待葡萄成熟、采摘葡萄，还有在橡木桶中陈年。由此我们重新发现了埃里克·萨蒂。对于极简主义者来说，为了稳稳待在建成的围栏中，他们要遵守某种规则。就像是要先制定严谨的字母表，再用字母表中的字母实现"书写信息"的目的。

达维德：关于规则，自1992年起，"乌巴波"（OuBaPo，译为"潜在漫画工场"），即"乌力波"（OuLiPo，译为"潜在文学缝纫工场"）在漫画界的变体创立以来，你一直是团体的创始人和常任成员之一。特别是曾创造性地将诗句简化、俳句化的"乌力波"骨干成员雅克·鲁博强调，一个强迫自己遵守游戏规则（因而也是限制）的作家，是属于伊壁鸠鲁学派的，该学派认为只有当一个人更好地理解了痛苦，他才能更好、更多地享受生活[1]。你对极简主义和"乌巴波"都很熟悉，你是否也发现了二者有相似之处？

约亨：很显然，限制给我带来的是更多的快乐和自由。听起来似乎不合常理，但这就像训练场上的墙壁使球反弹，球才得以在空中画出弧线一样。对

1 摘自《享乐主义者》（*Les Épicuriens*），《文学杂志》（*Le Magazine Littéraire*）第425期刊登的雅克·鲁博访谈录，第58—59页，2003年11月。——原书注

我来讲，没有什么会比在某个项目中赋予我绝对的自由更加令我失望的了。而且，以至高无上的创作原则创作的完全虚构的作品让我感到害怕。相反，作为某种范式的现实和由现实带来的约束却让我兴奋。因此，作为研究主题，漫画——"乌巴波"成员的日常行为——便可与有待探索的空地、城市或未知国度进行类比。这也成了一种极其伊壁鸠鲁式的实践。虽很矛盾，但理想的创意之地不就该像壁球房那样，是一块真正的极简运动场吗？

达维德：你小时候有没有什么特别的倾向，导致你后来成为极简主义的信徒？比如有一天你发现了《线条先生》（*La Linea*）的作者奥斯瓦尔多·卡维多利（Osvaldo Cavandoli）的漫画，突然从中得到了启发？换句话说，你是否出于对形状的喜爱，自少年时期就接受了极简主义？或者说，当你后来到了政治意识觉醒的年纪，你是否理解了极简主义？

约亨：是的，当然，我非常喜欢《线条先生》或《傻豆》（*Les Shadoks*）这类漫画。但总体而言，我所喜欢的东西都各不相同，有时甚至非常庞杂且细碎。但我认为我对图像简单的形式更加敏感。当我开始绘画时，我所创作的那么多的作品都在细节表现方面做到了极致。接着我开始设定一些作画技巧上的限制，以强迫自己简化绘图：只用朴素的载体，只使用一种简单的工具，不打草稿而直接作画。在创作《丁丁在美洲之黑墨版本》[用黑色墨水把埃尔热的《丁丁在美洲》（*Tintin en Amérique*）的部分图画覆盖住] 期间，我在预先确定好的填色区域的材料（印好的漫画画稿）上使用了一系列简单的象形图。从那时起，我便意识到，创作简单却能令人联想到一切的图形，无论是做图书还是做报纸杂志的绘画，都很有意思。后来，在着手这本极简主义题材的作品时，我意识到我所欣赏的艺术家、建筑师、作家或者我最爱的电影人（布列松、小津安二郎、考里斯马基……）都可以被认为是极简主义者，而我过去从未站在这个角度将他们联系在一起。这可能证明了我体内确实有某个组织在左右我的喜好，它像是某种神经结构，其 DNA 就是极简主义。

威士忌、格拉斯和斯特拉：
对话克里斯蒂安·罗塞

达维德·范德默伦：你会把自己描述成一个极简主义者吗？

克里斯蒂安·罗塞：身为作曲家，我倾向于创作一种相对朴实的音乐，这种音乐不过分卖弄技巧，重视休止和回声。因此人们可以形容它为极简主义音乐，即便它既不是重复性音乐，也非调性音乐（这一点跟菲利普·格拉斯的音乐很不一样）。音乐的复杂性，尤其是和谐的或者有韵律的复杂性，十分吸引我，但它不该让听者有所察觉。除了记者和主持人，我还是电台从业者，更是与声音打交道的作曲家，我制作了一些不应被察觉的背景音乐（还在其中插入了一些歌词）。这些背景音乐制作时间很长，由好几条音轨组成，它们即便是在主动地触动听众，也都极力做到不引人注目，仿佛一个轻抚，一缕呼吸，一种潜意识里的爱欲与忧虑。这就是"我的"极简主义。很明显，我是认同"少即是多"这句格言的。

达维德：你谈到了轻抚、呼吸、爱欲……约亨则强调幽默……有人以为极简主义是一个冰冷严肃的概念，那么是他们搞错了吗？其中一些对极简主义无感的人断言，极简主义除了有一种不容妥协的严厉表现以外，其他什么都看不到。很明显，极简主义在你和约亨身上完全不是这样。你认为这种误解来自哪里？

克里斯蒂安：正如我为自己的实践所构想的那样，极简主义是创作极其精练之物，就像我在其他人那里（在可能流露出的多样性中）欣赏到的。如

果其中有幽默，那会是更精巧的幽默（尽管如此，人们还是会被逗得哈哈大笑）。如果其中存在肉欲，也不会愚蠢地将之外露，而是有分寸地在表层撩拨，却不妨碍愉悦之感从深处极度强烈地上涨。在本漫画中，会有一些相关描述。我不知道是不是有误解，可能是那些"文化权威人士"，那些代替真正创作者发言的人，把极简主义钉死在了其最严格的表现上。不妥协（我宁愿说"苛刻"一词）是必要的，因为极简主义者在自我批评方面比任何人都更为彻底。"严厉"是一个我不太喜欢的词，我们所说的"贫穷誓言"可以对精神起到刺激性的约束作用。举个例子：您长时间弹奏钢琴的一个和弦而不是 50 个和弦，您将发现……您最终只为这个和弦而听，一听到它，您就会体验到无尽的、比被淹没在音符的洪流里时还要多的感觉。极简主义促使人们去深入体会打动人的最细微之物，这种细微之物甚至在最开始、从远处就触动了你。这远比贪婪地接收不知何物更有益。为一小杯醇厚的威士忌碰杯好过灌一大桶劣质酒。就是这样。这种态度里丝毫没有冰冷的意味。正相反，我们之间的关系只会更紧密。

达维德：当你说到贫穷誓言的时候，我想到了20世纪60年代末发生在意大利的贫穷艺术运动，它受到方济各会禁欲主义的启发，并具有政治色彩。那些通常被人们与极简主义潮流联系起来的艺术家，其实他们强烈反对美国的极简主义观念艺术。更有趣的是，外行人会觉得贫穷艺术运动的作品与美国的极简艺术在形式上有诸多相似之处。你认为你的极简主义与菲利普·格拉斯的极简主义有很大的不同。那么，是否存在多种实现简约的方法？"少即是多"一定是有凝聚力的口号吗？

克里斯蒂安：美国极简艺术并不是极简主义，而只是一种可能性（或多种可能性）。此外，极简主义并不意味着它以克制的名义放弃任何对政治的思考！我通常会把贫穷艺术运动的某些作品与卡尔·安德烈的雕塑或者弗兰克·斯特拉的绘画放在一起展出，这么做正是为了表明联系他们的纽带

并不是完全一致的精神世界，而是他们对当代问题所采取的拒绝态度。这是一种非常具有"政治"色彩的态度。我可以想象有些极简主义者奋战在反政府示威游行前线。但"少即是多"既不是口令，也不是"联盟"口号，它只是一个以尽可能自由和个性化的方式进行实验的规划。极简主义不存在小团体！而且，极简主义的"代表人物"之间也有不少矛盾。

达维德：回到拒绝的话题上来，你能告诉我们，在你看来，极简主义首要反对的是什么吗？

克里斯蒂安：有多少种极简主义就有多少种拒绝。我总是用复数形式（法语原文的"极简主义"一词用了复数形式）。但什么是大家一致拒绝的呢？或许是拒绝将事情做得过头吧！至少在艺术领域中如此。拒绝长篇大论（这不妨碍艺术家讲话时喋喋不休），拒绝卖弄，拒绝负载过多，拒绝那些显得"感伤"、做作、浮夸的东西……极简主义首要反对艺术上的浪漫主义，尽管浪漫主义还在我们的小资社会中继续虚弱地存活（几乎已全部丧失了它最初的力量）。在极简主义中，没有造物主，没有天才，也不存在被诅咒的艺术家。

达维德：在采访结束之际，我想提一位最出名的"少即是多"的反对者——罗伯特·文丘里（Robert Venturi）。这位后现代建筑师将密斯·凡德罗的"少即是多"改成了"少不是多，少即是乏味"（More is not less, less is a bore）。在其著作《建筑的复杂性与矛盾性》[1]中，文丘里批判了形式的简化，宣扬了复杂性，呼吁了混杂带来的生命力，这本宣言书也被一些人冠以自勒·柯布西耶以来最重要的建筑理论之美名。当然，文丘里的这番主张是以建筑学作为参考，但从更普遍的

1 罗伯特·文丘里，《建筑的复杂性与矛盾性》（*De l'ambiguïté en architecture*），迪诺出版社，1999年（现代艺术博物馆出版社，纽约，1966年）。——原书注

角度，如果你要为极简主义做简单辩护的话，你会怎么回应他？

克里斯蒂安：没有哪句口号能保证每次都有效，更别提一劳永逸了。的确有一些讨厌的实践者盲目迷信"少即是多"。也确实有一些谵妄的、极端的、爆发生命力的、热烈的伟大之作。此外，一些所谓的"极简主义"艺术家一夜之间跳到了另一边火焰般华丽的巴洛克风格阵营。总而言之，乏味在任何情况下都不在极简主义的纲领之列，只有失败时才会产生乏味感！

就我个人而言，我最厌烦感伤主义。就连极简主义最显著的症状也从没有陷入过这个圈套。极简主义者也会遇到严重的伤感危机，但他们不曾被心灵的虚空击中。在某些极简主义作品中，有一种接近"原始"的野蛮力量。视觉、听觉、触觉体验着各种可能的刺激（我建议从感官的角度来理解，极简主义不是一场简单的艺术运动。就像是一片广袤的土地，在那里慢慢去发觉通常不被人注意的事物，这些事物不会夸大它们的特性以对自己的地位更加重视，并从中获得乐趣）。学着摆脱在日常生活中压抑我们的东西并不愚蠢，这让我们发现了一些"微不足道"之物，发现了一些"小东西"，它们在我们耳边低声讲述快乐的事情，而非尖叫哀嚎痛苦之事。就像我在这本漫画中描绘的那样，在"极简主义"建筑中，人们大可天马行空，不受禁锢。所有成功的极简主义作品都是庇护所，因而也是生活之所 —— 最富有生机的生活之所。

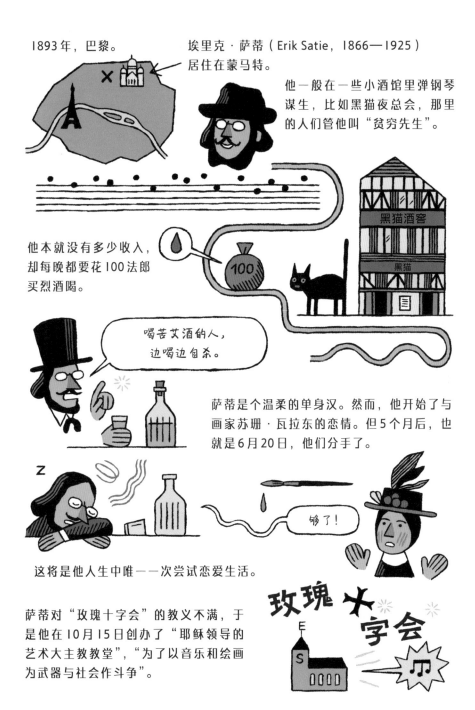

1893年，巴黎。

埃里克·萨蒂（Erik Satie, 1866—1925）居住在蒙马特。

他一般在一些小酒馆里弹钢琴谋生，比如黑猫夜总会，那里的人们管他叫"贫穷先生"。

黑猫酒窖

黑猫

他本就没有多少收入，却每晚都要花100法郎买烈酒喝。

100

喝苦艾酒的人，边喝边自杀。

萨蒂是个温柔的单身汉。然而，他开始了与画家苏珊·瓦拉东的恋情。但5个月后，也就是6月20日，他们分手了。

Z

够了！

这将是他人生中唯一一次尝试恋爱生活。

萨蒂对"玫瑰十字会"的教义不满，于是他在10月15日创办了"耶稣领导的艺术大主教教堂"，"为了以音乐和绘画为武器与社会作斗争"。

玫瑰十字会

E
S
0000

1

埃里克·萨蒂写的信充满激情，但他创作的音乐则不然。从仔细书写的乐谱中可以看出萨蒂确实对朴实无华有种偏好。

埃里克·萨蒂

当时的风气认为，过度饮酒和抽烟可以为情色和神秘氛围写作带来灵感，而萨蒂就是这样写下了钢琴曲《烦恼》（*Vexations*），全曲只有一个主题，曲子由一段很短的、多次重复的旋律组成，外加两个以三全音*为主的和弦！（音乐中的恶魔）

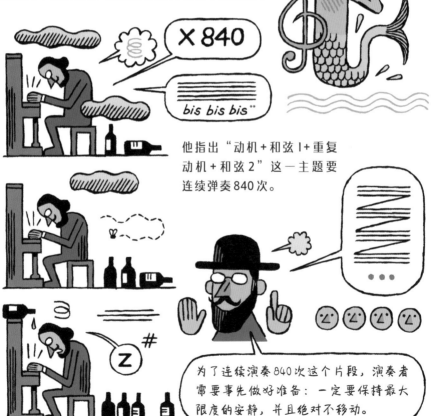

X 840

bis bis bis**

他指出"动机 + 和弦 1 + 重复动机 + 和弦 2"这一主题要连续弹奏 840 次。

为了连续演奏 840 次这个片段，演奏者需要事先做好准备：一定要保持最大限度的安静，并且绝对不移动。

* 三全音因为它比较"别扭"的音程关系，听起来有极其邪恶的声音效果，所以三全音经常被称为"音乐中的恶魔"。（如无特殊说明，本书正文注释均为译注）

** bis 在音乐术语中意为"重复"。——编者注

直到1963年9月，由作曲家约翰·凯奇（John Cage，1912—1992）带领包括约翰·凯尔（John Cale，1942— ）在内的10位钢琴家，才在纽约完整演出了这首《烦恼》。他们不间断地轮流演奏了18小时40分钟。

约翰·凯奇　　　　约翰·凯尔

1882年，巴黎。

《黑猫》周刊

阿方斯·阿莱（Alphonse Allais，1854—1905）和萨蒂（后者被戏称为"秘教"萨蒂）一样，也出生在翁弗勒尔，他为蒙马特的《黑猫》周刊撰稿。鲁道夫·萨利创办的这本周刊与他的"黑猫"夜总会同名。

同年，保罗·比约（Paul Bilhaud，1854—1933）在不协调艺术沙龙中展出了一幅全黑的画，美其名为《在隧道里打架的黑人》。

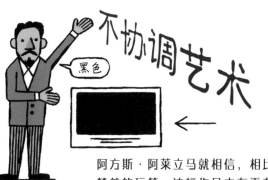

不协调艺术

黑色

保罗·比约

阿方斯·阿莱立马就相信，相比于一个简单的玩笑，这幅作品中有更有趣、更深刻的东西值得探索。

第二年，还是在这个沙龙里，阿方斯·阿莱展出了一张空白页，作品名为《雪天患萎黄病的小女孩们初领圣体》。

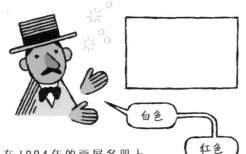

不久之后，他又展出了一张红色的作品，名为《红衣主教们在红海海边采摘西红柿》。

在1884年的画展名册上，他自称是"20世纪大师们的学生"。

和萨蒂、阿蒂尔·兰波（Arthur Rimbaud，与阿莱同月同日生，1854—1891）一样，阿莱也是现代派的先驱和预言家。

1897年，阿莱将自己的单色画收入名为《四月愚蠢专辑》（*Album Primo-Avrilesque*）中，但阿莱的野心远不止"愚蠢"。

《四月愚蠢专辑》

萨蒂　阿莱

所以说，极简主义就是由这两位在19世纪末创造出来的吗？

远没有那么简单。奇怪的是，蒙马特这个人人抽烟喝酒又吵闹的地方，正在策划一场反对过度浪漫主义或者过度象征主义的阴谋。

虽然没有引起轰动，但在艺术领域却对资本主义的习惯产生了小小的冲击。它在绘画上反对表现性，在音乐上反对展开部*。

黑猫夜总会和不协调艺术沙龙的常客们都是幽默的人，阿菜的单色画会让人发笑，不只是因为他给每幅画配的标题。

这是一颗定时炸弹，以后人们就会明白了。

啪啪啪

我觉得早期这些极简主义者太极端了！萨蒂喝起酒来就像个无底洞，在心爱之人面前的行为就像发了狂的疯子；他建教堂只是为了能把敌人逐出教会，从中取乐。

萨蒂患有忧郁症。脾气差和有幽默感差不多就是同一个词。

还有阿方斯·阿莱，他在患静脉炎的情况下还继续光顾酒馆，布他的医生早就命令他要躺下休息，于是他在很年轻时就去世了。

静脉炎

他们既节制又放荡。尽管极简主义者有时神秘莫测，但他们不是圣人。他们总是我行我素！

* 奏鸣曲式由三部分组成：呈示部、展开部、再现部。

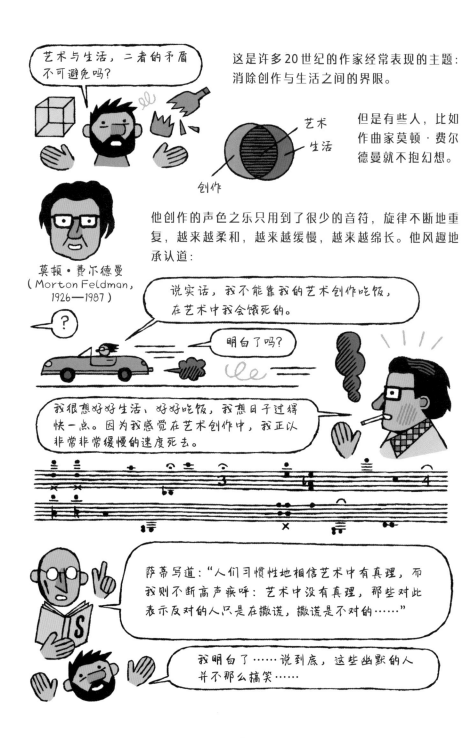

艺术与生活，二者的矛盾不可避免吗？

这是许多20世纪的作家经常表现的主题：消除创作与生活之间的界限。

但是有些人，比如作曲家莫顿·费尔德曼就不抱幻想。

艺术
生活
创作

莫顿·费尔德曼
（Morton Feldman，
1926—1987）

他创作的声色之乐只用到了很少的音符，旋律不断地重复，越来越柔和，越来越缓慢，越来越绵长。他风趣地承认道：

说实话，我不能靠我的艺术创作吃饭，在艺术中我会饿死的。

明白了吗？

我很想好好生活、好好吃饭，我想日子过得快一点。因为我感觉在艺术创作中，我正以非常非常缓慢的速度死去。

萨蒂写道："人们习惯性地相信艺术中有真理，而我则不断高声疾呼：艺术中没有真理，那些对此表示反对的人只是在撒谎，撒谎是不对的……"

我明白了……说到底，这些幽默的人并不那么搞笑……

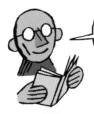

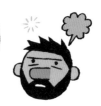

留着胡子的萨蒂窃笑道："我们都是被迫成为艺术家的。"

在 1855 年发表的诗歌《安德烈·德尔·萨托》中，英国诗人罗伯特·布朗宁创造了"少即是多"这一说法。

罗伯特·布朗宁
（Robert Browning，
1812—1889）

（安德烈·德尔·萨托是意大利文艺复兴时期著名的画家，他被称为"完美画家"。）

"少即是多"，这一表达成了德国建筑大师路德维希·密斯·凡德罗的格言，后来又成了所有"极简设计"信徒们的格言。

"少即是多"指的是消除、去除、拒绝装饰，简化线条，这些工序旨在赋予所造之物更多的力量。

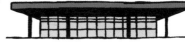

路德维希·密斯·凡德罗（Ludwig Mies van der Rohe，1886—1969）

如同一丝不挂：脱掉衣服是为了更好地感受身体。

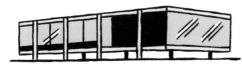

布朗宁是一位后浪漫主义诗人。他的诗歌是种戏剧独白。这句格言竟然是他提出来的，真是令人吃惊！

也许他早就在酝酿这句话了。浪漫主义之泉已经干涸，迫切需要转型。

需要精简形式。

然而一旦这么做了，没完没了的悔意就会浮上心头：怀念装饰，怀念阿拉伯式花纹*……

邮差薛瓦勒**建造的理想宫要比一大块毫无装饰的混凝土或玻璃更令人念念不忘！

不一定哦。

当你进入了像理想宫这样的建筑时，你的大脑被他人的梦所占据。布在一座所谓的极简主义建筑中，你做着属于你自己的梦。

（1879—1912）

20世纪的另一位建筑大师，美国人弗兰克·劳埃德·赖特（Frank Lloyd Wright，1867—1959）幽默地回应密斯·凡德罗道：

Less is only more where more is no good.

（只有当"多"没什么好处时，"少即是多"才成立。）

古根海姆博物馆（1959）

这些建筑大师的共同之处并不在于他们个个都名声赫赫，而在于他们对好，准确地说是精确，甚至对真实的追求都是一样的。

勒·柯布西耶（Le Corbusier，1887—1965）写道："建筑在传统的桎梏中喘不过气来。'风格'只是一种谎言。"

清晰地提出问题——这是工作的基本原则。

萨伏伊别墅，勒·柯布西耶，
1928—1931 年。

韦茨海默 / 约翰逊之家，
弗兰克·劳埃德·赖特，1948 年。

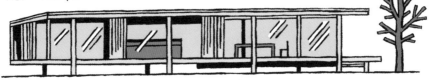

范斯沃斯住宅，密斯·凡德罗，1945—1951 年。

玻璃屋，菲利普·约翰逊，1949 年。

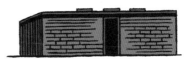

砖屋，菲利普·约翰逊，1949 年。

洛克菲勒
贵宾屋

海滨小屋

多米尼中心，
密斯·凡德罗

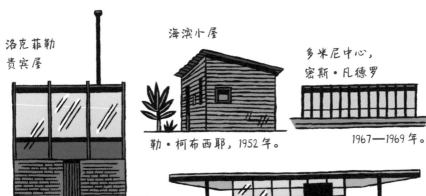

勒·柯布西耶，1952 年。

1967—1969 年。

菲利普·约翰逊，1950 年。

加油站，密斯·凡德罗，1967 年。

信号盒，
赫尔佐格 &
德·梅隆，
1989—1995 年。

混凝土建筑，唐纳德·贾德，1981 年。

9

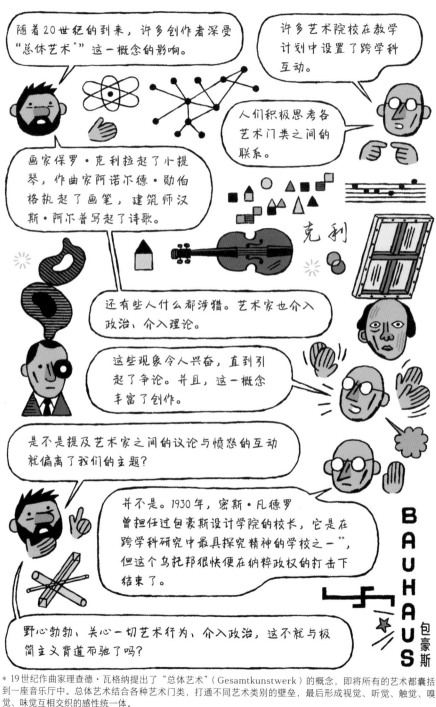

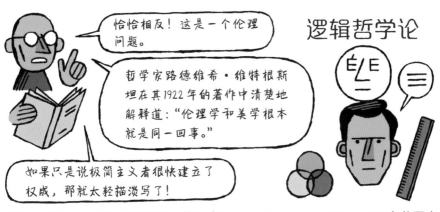

逻辑哲学论

恰恰相反！这是一个伦理问题。

哲学家路德维希·维特根斯坦在其1922年的著作中清楚地解释道："伦理学和美学根本就是同一回事。"

如果只是说极简主义者很快建立了权威，那就太轻描淡写了！

巴黎。1897年，画家居斯塔夫·莫罗（Gustave Moreau，1826—1898）的画室位于法国国立美术学院内。

亨利·马蒂斯（Henri Matisse，1869—1954）在居斯塔夫·莫罗的画室里当了快5年的学徒。莫罗很快发现了马蒂斯的天赋，他在支持马蒂斯的同时也在他的画作前大发雷霆。

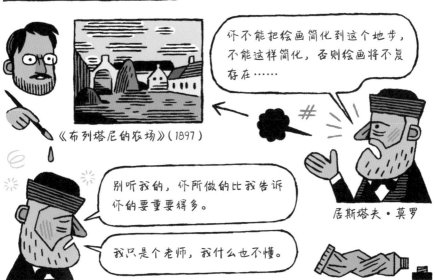

《布列塔尼的农场》（1897）

你不能把绘画简化到这个地步，不能这样简化，否则绘画将不复存在……

别听我的，你所做的比我告诉你的要重要得多。

我只是个老师，我什么也不懂。

居斯塔夫·莫罗

居斯塔夫·莫罗于1898年去世，生前他已预感到在不久后，艺术领域就要迎来一场变革。后来一些了不起的艺术家的确开始着手简化他们的艺术创作。

所用的方式越简单，艺术家就越容易贴近自我气质的要求，因而也越容易接近自己理想的造型艺术。

从严格意义上讲，马蒂斯不是极简主义者，但他会在染上彩色水粉的纸张上裁剪，再拼成作品。

他的剪纸拼贴画是他最简约的艺术创作：勾勒轮廓与上色一步到位。

简化是种意志主义行为吗？

有时候是，但也凭直觉行事。

1 2

人们经常说"像这个而不像那个"，却说不出为什么。艺术家身上也有某种东西引导他走上了简化的道路。

3

像萨蒂说过的一样，

他们是无心要成为极简主义者的吗？难道就没有口是心非之人吗？

有些人追求纯粹。另外的人明白，只要他们还剩最后一口气，就要与反对他们的人斗争到底。

不管怎么说，他们在试图摆脱阻碍艺术创作的桎梏。

是为了看得更透彻吗？

不如说他们是为了更好地呼吸！

我们以19世纪末纵情的巴黎开场，但在世界的另一头，也上演着同样的故事。

禅宗

日本禅宗高僧仙崖义梵（1750—1837）是一名禅师。他教学、写书法和绘画，他的作品朴实无华，却又高深莫测。

他画过一只笑面蛙。

还将一个长方形、一个三角形和一个圆形简单地交错画在一起，人们一般将此画阐释为宇宙万物。

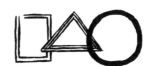

少即是多。使用更少的符号以最终达到无限！

∞ ∞ ∞

在讨论多元世界的今天，人们比以往任何时候都更应该删去超出的部分。

在日本，当第一个千年到来时，"宫廷女官"们通过简洁的书写形式使作品达到了完美。

在清少纳言的《枕草子》中，有的片段只有寥寥几个字。

13

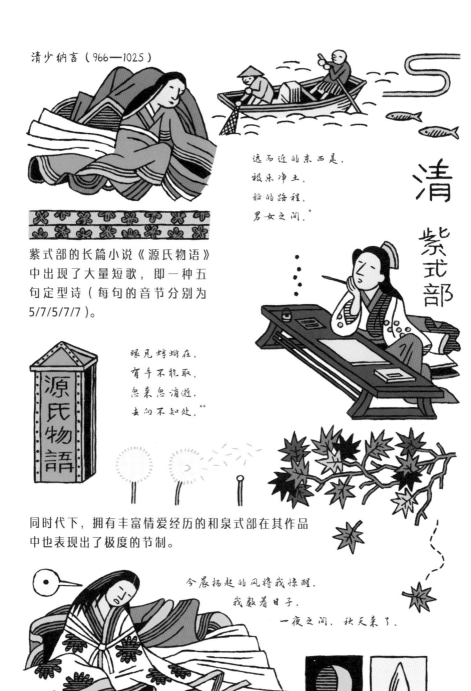

清少纳言（966—1025）

远而近的东西是，
极乐净土。
船的路程。
男女之间。*

清

紫式部

紫式部的长篇小说《源氏物语》中出现了大量短歌，即一种五句定型诗（每句的音节分别为5/7/5/7/7）。

源氏物語

眼见蜻蜓在，
有手不能取。
忽来忽消逝，
去向不知处。**

同时代下，拥有丰富情爱经历的和泉式部在其作品中也表现出了极度的节制。

今晨扬起的风将我惊醒，
我数着日子，
一夜之间，秋天来了。

* 译文参考《枕草子》周作人译本，上海人民文学出版社，2015年出版。——编者注
** 译文参考《源氏物语》丰子恺译本，人民文学出版社，2015年出版。——编者注

俳句、短歌……大概就是人们所知的极简主义所谓最早的完美形式。

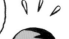

有人会追溯到穴居时期以对此质疑。他们发觉节制与过度向来同时存在。

极简主义既可表现得简单、不修边幅，又可表现得精心修饰、矫揉造作。但说到底，巴洛克风格也是如此。

是的，我们并不一定要在极简主义美学与巴洛克美学中做出选择。所有这一切相互联结。越深入研究，就越能认识到这一点。

而且这也是态度问题。

人们可以默默地注视一座巴洛克建筑，就像人们可以漫无目的地一直喋喋不休。

住吉的长屋，安藤忠雄，1976 年。

"一战"爆发时，画家马塞尔·杜尚（Marcel Duchamp，1887—1968）决定收起画笔。此后，杜尚用更少的传统工具来实现更多的创新试验。

杜尚化名 R. Mutt，于 1917 年在纽约展出了一个男用小便器，并将这件作品命名为《泉》。

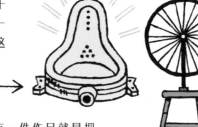

R. MUTT

早在 1913 年，杜尚有一件作品就是把一个自行车轮固定在一张厨房高凳上。1914 年，一件有他签名的晾瓶架一下子成了艺术品。

人们把这些日常物品称为"现成品"（Ready-made），它们变身成……雕塑作品？

杜尚创造的作品越少，人们越相信他是引领未来的艺术大师。

我喜欢呼吸，甚于喜欢工作。

埃里克·萨蒂一遇到杜尚，就立刻对他表达了欣赏之情。

自成一派，然后成为新潮流。

SATIE

《胳膊折断之前》*，杜尚，1915 年。

这涉及节约的问题，即对时间的管理。

为什么我们不去过真切的生活，而要把精力白白浪费掉？只是为了在画廊上让众人感到惊讶吗？

* 杜尚在美国完成的第一件作品就是一把雪铲，他从商店买来后就直接送去展览了。美国人问："这有什么意义？"杜尚回答："没有意义。"美国人说："不成，一定得有意义。"杜尚就在上面写了一行字："胳膊折断之前。"美国人还是不明白，杜尚解释道："铲雪的时候会折断胳膊。"

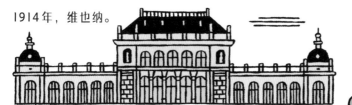

1914年，维也纳。

安东·韦伯恩（Anton Webern，1883—1945）创作了《小提琴与钢琴的三首小曲》（Op.11）。每一首演奏都不足1分钟，第三首《极度安静》只有20个音：钢琴12个，大提琴8个。

韦伯恩的老师阿诺尔德·勋伯格（Arnold Schoenberg，1874—1951）听后，就像面对马蒂斯时的莫罗一样愤怒。

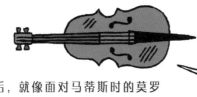

我恳请您在收到这么短的作品时不要生气。我的脑中酝酿着一首宏大的奏鸣曲。

阿诺尔德·勋伯格

但是，一旦写完这首曲子，我就该去写别的东西了。

这种对安静的追求，首先是一种对声音的追求，也是作曲家约翰·凯奇的主导动机*之一。

1952年8月29日。纽约州。

钢琴家大卫·都铎（David Tudor）首次演绎凯奇的《4分33秒》时，没有弹奏任何一个音符，只是3次开合了钢琴盖，全程静默。

* 主导动机指一个贯穿整部音乐作品的动机。

17

对约翰·凯奇来说，一切未被作曲家组织和掌控的声音组成了安静。完全的安静是不存在的。《4分33秒》是由观众以及环境在无意识中产生的声音构成的。

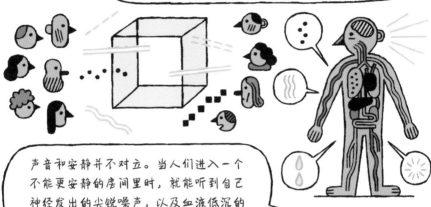

声音和安静并不对立。当人们进入一个不能更安静的房间里时，就能听到自己神经发出的尖锐噪声，以及血液低沉的流动声。

约翰·凯奇

1897年，阿方斯·阿莱在《四月愚蠢专辑》中收录了一首无声的曲子，名为《一位耳聋伟人的送葬进行曲》。

送葬进行曲

曲子包括24个空白小节。

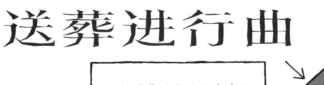

阿方斯·阿莱

这首送葬进行曲的作者从一个所有人都认同的道理中获得灵感：最巨大的痛苦都是无声的。

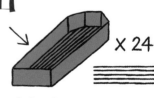

X 24

缓慢、高兴地

最巨大的痛苦都是无声的，演奏者应该只数节拍，而非制造失礼的喧闹，这会打破最佳葬礼中的庄严感。

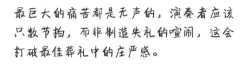

1958年，加利福尼亚，伯克利。

建筑师阿道夫·路斯（Adolf Loos，1870—1933）之墓

一个名叫拉蒙特·扬（La Monte Young，1935— ）的年轻大学生创作了一首小提琴、中提琴和大提琴的弦乐三重奏，每一位演奏家弹奏持续长音，不揉弦*，持续的声音与持续的无声交织在一起，音组间的连接通过休止符来标记。

小提琴 D#
中提琴 C#
大提琴 D♮

0'38"　　　　　　　　3'44"　　*PPPPPP***

2'11"　　　　4'22"　　*FFF***

韦伯恩在作品中没有用很多音符，但这些音符时值****让这位崇尚简约的维也纳人也在前所未有的持续长音面前让步了。

电子设备很快就能轻松延长音符时值。但在1958年，为了试验一下，必须找一些健壮的演奏者才行。

啊对！在小提琴上不用颤音，拉一个持续几分钟的音，这种表演比快速演奏几百个音符还要吃力！

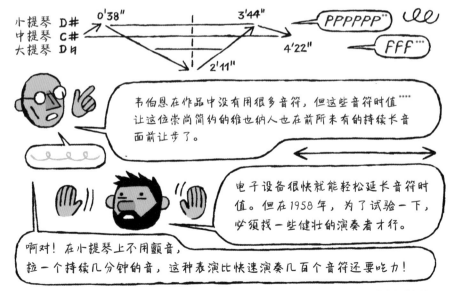

* 揉弦是弦乐器最基本的表演技巧。左手按弦的手指针对欲进行润饰的音加以揉动，达到音高上起伏的效果。
** 在乐谱中，指极弱地演奏。——编者注
*** 在乐谱中，指极强地演奏。——编者注
**** 音符时值，也称为音符值或音值，在乐谱中用来表达各音符之间的相对持续时间。

20世纪60年代初期，拉蒙特·扬和好友小野洋子（Yoko Ono，1933— ）、约翰·凯尔、玛丽安·扎泽拉（Marian Zazeela，1940— ）、特里·赖利（Terry Riley，1935— ）一起合作创建了"恒音剧院"，还提出了"梦之屋"（The Dream House）的概念。

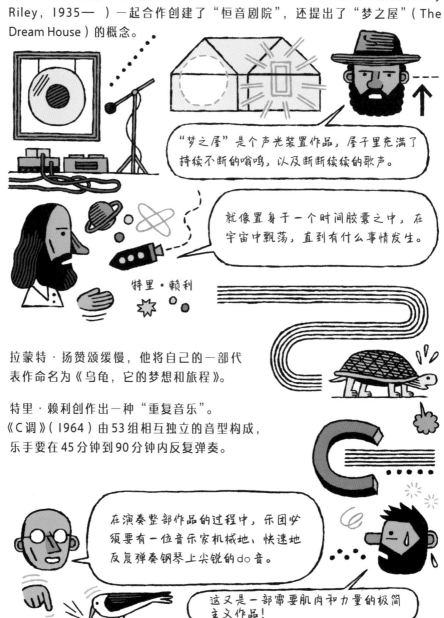

"梦之屋"是个声光装置作品，屋子里充满了持续不断的嗡鸣，以及断断续续的歌声。

就像置身于一个时间胶囊之中，在宇宙中飘荡，直到有什么事情发生。

特里·赖利

拉蒙特·扬赞颂缓慢，他将自己的一部代表作命名为《乌龟，它的梦想和旅程》。

特里·赖利创作出一种"重复音乐"。
《C调》（1964）由53组相互独立的音型构成，乐手要在45分钟到90分钟内反复弹奏。

在演奏整部作品的过程中，乐团必须要有一位音乐家机械地、快速地反复弹奏钢琴上尖锐的do音。

这又是一部需要肌肉和力量的极简主义作品！

20

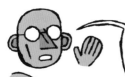

大多数重复音乐的作曲家同时也是演奏家，他们亲身实践自己创造出的理念。

很快，在加利福尼亚和纽约，一支"重复音乐流派"诞生了。继特里·赖利之后，史蒂夫·莱奇（Steve Reich，1936— ）和菲利普·格拉斯（Philip Glass，1937— ）成为该流派的代表人物。

史蒂夫·莱奇最先提出"音乐，作为渐进的进程"的想法。

这就像是一个运动中的秋千，把它拉到面前，松手，然后观察它来回摆动，直到逐渐停下来。

钢琴

全神贯注地聆听音乐的过程可以使注意力从"他""她""你""我"转移到"它"，即音乐进程本身，将注意力向外投射。

沙发床

菲利普·格拉斯顺便创造了"附加过程"（Addictive Process）的技法。他有一首作品叫《1+1》。为了演奏这类音乐，乐手首先要会算数。

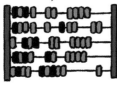

$a = \text{♫♪} \quad b = \text{♪}$

算盘

a1: b5-b4-b3-b2-b1
a2: b1-b2-b3-b4-b5
a3: b5-b4-b3-b2-b1
...

然而就在"极简音乐"的概念创立不久，重复性音乐竟出乎意料地复辟了。

是的，重复性音乐重新回到了被现代主义压制了一个世纪的音调上。

这些音乐取得了巨大成功，因为它们富有节奏、易催眠，并且令人飘飘欲仙。

据说这些音乐会产生心理声学效应。20世纪60年代末，有人甚至称其为能够在不知不觉中引起幻觉的"音乐毒药"。

但是一些更为激进的作曲家，比如莫顿·费尔德曼，坚持对和声进行探索。他就像个洞察入微的园丁，培育着不协和和弦。

马克·罗斯科

菲利普·古斯顿

他的音乐不是为了催眠，也不是让人起舞，而是旨在引发一种类似于马克·罗斯科（Mark Rothko）和菲利普·古斯顿（Philip Guston）的画给人带来的感觉。

跟绘画一样，音乐有主题也有表面。我对表面的兴趣就是我音乐的主题。从这个意义上来讲，我的作曲应被称为"时间的画布"。

相当严格的凯奇称莫顿·费尔德曼的音乐能够煽起情欲。

在极简主义的历史上，性爱绝非处于次要地位。在这批最具探索性的极简主义者中有法国作曲家吕克·费拉里（Luc Ferrari，1929—2005），他创作了十分性感的音乐，比如《社会Ⅱ（如果钢琴是女人的身体）》。

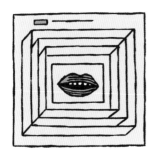

《几乎没有》

1970年，他灌录了33转黑胶唱片，其中几乎没有修饰效果，并为其取名为《几乎没有一号》或《海滨拂晓》。

吕克·费拉里

这是一张有声照片，我在南斯拉夫的一座小岛上，伴随着拂晓的微光，我所听到的就是"几乎没有"。我对自己说，我应该把身边这样的安静记录下来。

拂晓

20年后爆发的战争使所有这一切都不复存在。所以曾经的《几乎没有》，如今只存在于文献记录中。

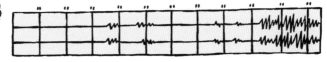

可是听这些持续时间如此之长，或者如此安静的作品，不会感到无聊吗？

如果我们屈服于"自我"（ego）的独裁，就可能会感到无聊。我们是唯一能对"自我"负责的人，我们必须对抗"自我"。凯奇说得好：人一旦没有"自我"，也就不会再有烦恼。

20世纪80年代末，西瓦冈修道院。

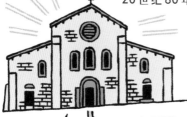

弗朗茨·李斯特（Franz Liszt，1811—1886）于1878至1879年间创作的钢琴合唱作品《苦路》，朴实却又纵情，但在他生前从未弹奏过这首曲子。

这座修道院是西多会的圣地之一。

《苦路》

在圣伯尔纳*的倡议下，西瓦冈修道院的修建采用了简洁的线条。

在《苦路》的最后，当耶稣被抬入墓穴时，外面天空突然风雨大作，轰隆的雷声在修道院中回响。

这样，听众感受到迷醉与恐惧交织在一起。如果这座建筑、这首乐曲是极简主义风格，那这种感受可能会表现得更强烈。

轰隆隆

* 圣伯尔纳（St. Bernard de Clairvaux，1090—1153），天主教西多会隐修士。1144年，他修建了西瓦冈（Silvacane）修道院。——编者注

暴风雨的声音与寂静之声相互衬托，而闪电就像相机打开了闪光灯，定格住画面。

一幅自然构成的巨幅亮白色单色画！

寂静之声不只与听觉有关，它也需要眼睛和身体的共同参与。

画家也可以表现寂静之声，且他们乐此不疲。

另外，斯特凡·马拉美（Stéphane Mallarmé，1842—1898）曾这样形容绘画。

对我来说，有意义的沉默同诗句一样美好。

1915年，俄国人卡西米尔·马列维奇（Kazimir Malevich，1878—1935）画了第一幅《黑色方块》（其实是接近于正方形的方块，四周是一圈白色背景）后，又于1918年创作了著名的《白底上的白方块》。

这不是一幅严格意义上的单色画，因为画布上有两种难以分辨的白色：正方形的白色以及背景的白色。

1
2

人类的征途通往太空，天空的蓝色被至上主义打破。*

* 马列维奇在《致马秋申书》中这样说："在人的身上，在人的意识中，有一种对空间的渴望，一种脱离'地球'的向往。"天空的蓝色遮住了通往太空的视线，所以马列维奇要把这彩色的天篷扯破。至上主义是20世纪初俄罗斯抽象绘画的主要流派，创始人即马列维奇。

白色

我打破了色彩极限的蓝色世界，我转向了白色！你们看！自由的白色之海，无限就在你们面前！

美国人罗伯特·雷曼（Robert Ryman，1930—2019）与马列维奇所见略同，雷曼自20世纪50年代中期起的作品就以方形为主，且只用白色绘画。

《无题》，
1965年

画家

我只用白色作画，因为白色是一种不会让人不安的颜色。但我并不认为我创作的是白色之画。我和颜色打交道，我是一个画家，白色是我的媒介。

白色

问题从不在于画什么，而在于怎么画。

猎鲨记·

任何伟大的发明都有其意想不到的先驱，比如前面讲的阿方斯·阿莱。

人们可以追溯至很久以前。但我们在此就只提刘易斯·卡罗尔（Lewis Carroll，1832—1898）于1875年为他的诗歌《猎鲨记》画的插图。

刘易斯·卡罗尔

在诗中的"第二次危机"的开头，有一张图，是张完全空白的长方形《海洋地图》。

《海洋地图》 →

"海上的更夫（……）/（……）买了一张地图 / 地图上没有一点儿痕迹 / 船员们高兴地发现 / 这是一张所有人都能看得懂的地图。"

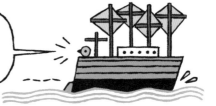

"（……）感谢船长 / 为我们买了最好的东西—— / 一片空白！"

人们将注意到某些沙漠的地图上也什么符号都没有。另外，人们在地球的各处还发现了没有被绘制在地图上的区域（这些地区在地图上就用空白来标记）。

擦除的功效：1953 年，年轻的美国画家罗伯特·劳森伯格（Robert Rauschenberg，1925—2008）把前辈威廉·德·库宁（Willem de Kooning，1904—1997）的一幅画擦得几乎不剩什么了。

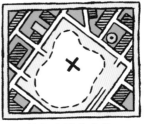

您的位置在这里。

少即是多，因此擦除就是增加！但增加了什么？

增加了一种对什么是创造行为的反思，也增加了重新创作被擦画作的可能性。

所以比起完整的成品，擦除后留下的印记和痕迹能承载更多的意义。

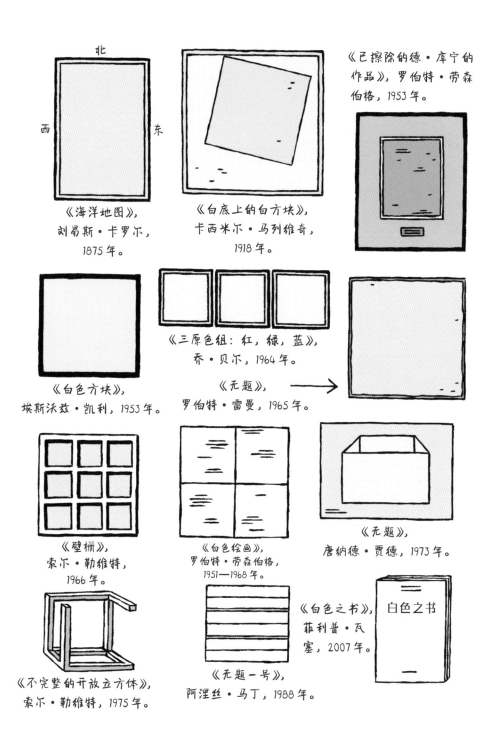

北

西　　　　东

《海洋地图》，
刘易斯·卡罗尔，
1875 年。

《白底上的白方块》，
卡西米尔·马列维奇，
1918 年。

《已擦除的德·库宁的
作品》，罗伯特·劳森
伯格，1953 年。

《白色方块》，
埃斯沃兹·凯利，1953 年。

《三原色组：红，绿，蓝》，
乔·贝尔，1964 年。

《无题》，
罗伯特·雷曼，1965 年。

《壁栅》，
索尔·勒维特，
1966 年。

《白色绘画》，
罗伯特·劳森伯格，
1951—1968 年。

《无题》，
唐纳德·贾德，1973 年。

《不完整的开放立方体》，
索尔·勒维特，1975 年。

《无题一号》，
阿涅丝·马丁，1988 年。

白色之书

《白色之书》，
菲利普·瓦
塞，2007 年。

在无数实践单色画的画家中，法国人伊夫·克莱因（Yves Klein，1928—1962）毋庸置疑是关键人物。

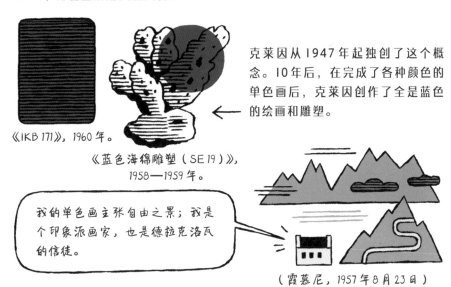

《IKB 171》，1960 年。

《蓝色海绵雕塑（SE 19）》，1958—1959 年。

克莱因从 1947 年起独创了这个概念。10 年后，在完成了各种颜色的单色画后，克莱因创作了全是蓝色的绘画和雕塑。

我的单色画主张自由之景；我是个印象派画家，也是德拉克洛瓦的信徒。

（霞慕尼，1957 年 8 月 23 日）

人们在伊夫·克莱因的词汇里找到了"单调"和"虚空"。但他和"纯粹的极简主义者"正相反，与其说他是唯物主义者，不如说是神秘主义者。

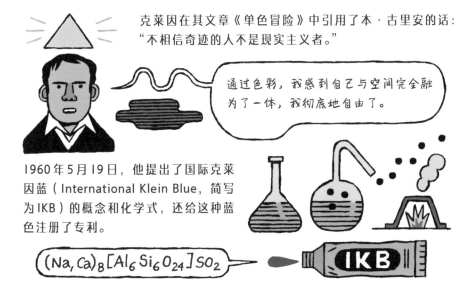

克莱因在其文章《单色冒险》中引用了本·古里安的话："不相信奇迹的人不是现实主义者。"

通过色彩，我感到自己与空间完全融为了一体，我彻底地自由了。

1960 年 5 月 19 日，他提出了国际克莱因蓝（International Klein Blue，简写为 IKB）的概念和化学式，还给这种蓝色注册了专利。

$$(Na, Ca)_8 [Al_6 Si_6 O_{24}] SO_2$$

IKB

单色

让我们看看后来的追随者——这些单色画能手。一些人至今仍然觉得自己用工业颜料覆盖绘画表面乃大胆之举。

莫里斯·罗什

因为没有记忆，所以一切都是新的！

在评价雕塑家理查德·塞拉（Richard Serra，他曾在一段时间内跟"极简艺术"捆绑在一起）的作品时，诗人兼画廊策展人让·弗雷蒙转引了批评家雅克·里维埃（Jacques Rivière，1886—1925）对伊戈尔·斯特拉文斯基的评价：

他的活力是由他所学会舍弃的一切造就的。

"极简艺术"的概念正是在20世纪50年代的美国获得了这种活力，并找到了一批倡导者。

这场运动的发起者之一阿德·莱因哈特（Ad Reinhardt，1913—1967）用渐变黑色和深灰色开了一个玩笑。人们以为这些画是由一样的纯黑色组成的，而事实却并非如此。

埃斯沃兹·凯利（Ellsworth Kelly，1923—2015）是位特立独行的艺术家，他拒绝任何流派的拉拢。凯利在既不是正方形，又不是长方形，也不是圆形的画布上涂上均匀的颜色。

后来，22 岁的弗兰克·斯特拉（Frank Stella，1936— ）从 1958 年起开始创作一系列的"条纹画"。

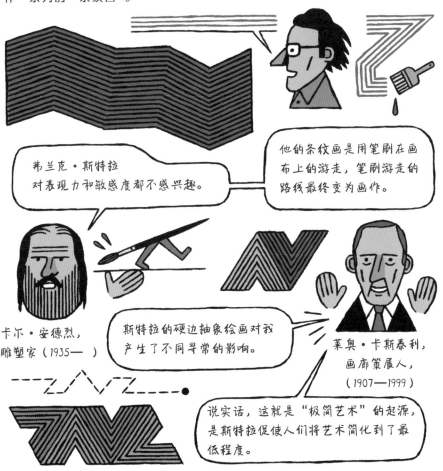

弗兰克·斯特拉对表现力和敏感度都不感兴趣。

他的条纹画是用笔刷在画布上的游走，笔刷游走的路线最终变为画作。

卡尔·安德烈，雕塑家（1935— ）

斯特拉的硬边抽象绘画对我产生了不同寻常的影响。

莱奥·卡斯泰利，画廊策展人，（1907—1999）

说实话，这就是"极简艺术"的起源，是斯特拉促使人们将艺术简化到了最低程度。

还要将绘画更加简化。这该让居斯塔夫·莫罗
的后继者们发疯了！

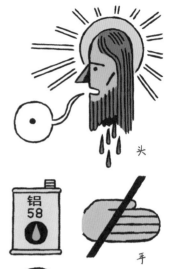

减化绘画方式。宁可使用工业颜料，比如铝颜
料，不用动手调的色。

作品的构思应该一眼就能被看出，不存在任何
让人摸不着头脑的可能。

头

概念

手

你看到什么就是什么。

不妥协的极简艺术应该用人们容易获取的
材料来实现。

点

线

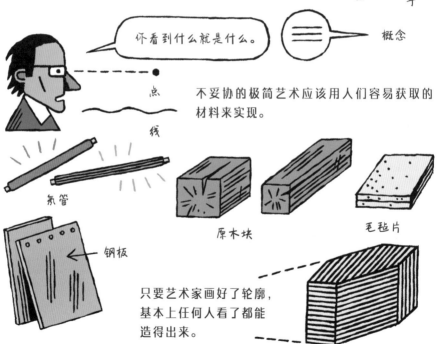

氖管

原木块

毛毡片

钢板

只要艺术家画好了轮廓，
基本上任何人看了都能
造得出来。

索尔·勒维特（Sol LeWitt，1928—2007）的墙面绘画可以在世界另一端的画
廊里的墙壁上再现，无须画家在场，甚至不用他签名。

艺术还能成套组装？

有时候能！但组装后的作品就像一份有待演奏的乐谱。

极简主义者、画家、雕塑家、安装者所做的事有点像他们的同行——音乐家，他们经常会跟音乐家一起合作。

丹·弗莱文（Dan Flavin，1933—1996）用不同颜色的氖管安装成了他的装置作品。有时，他只需要在墙角处放上一根氖管。

荧光，以及荧光在空间中产生的一切，成了他工作的唯一目的。

必须忘记墙上氖管的存在，只应看到光线。

莱奥·卡斯泰利

比起把艺术当成工作，我更喜欢将艺术看成思考。

对我来说，不把手弄脏很重要。不是因为我懒，而是因为艺术是用脑子思考的。

1960年，雕塑家卡尔·安德烈（Carl Andre）用长方体的原木块尝试了所有可能的组合方式，比如组合成字母或者廊柱等形态。

木块悉依原样，毫无雕饰，在摆放它们的时候，有可能会被木刺扎到手。

安德烈有时也把几组一模一样的木块放平在地面上，木块或拼接在一起，或彼此分开，他由此创造了水平雕塑的概念。

走

比如有些画可供人在上面行走！

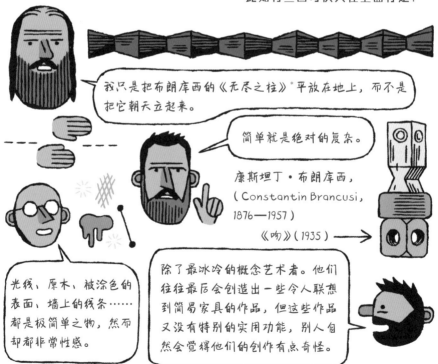

我只是把布朗库西的《无尽之柱》*平放在地上，而不是把它朝天立起来。

简单就是绝对的复杂。

康斯坦丁·布朗库西，
（Constantin Brancusi，
1876—1957）

《吻》（1935）→

光线、原木、被涂色的表面、墙上的线条……都是极简单之物，然而却都非常性感。

除了最冰冷的概念艺术者。他们往往最后会创造出一些令人联想到简易家具的作品，但这些作品又没有特别的实用功能，别人自然会觉得他们的创作有点奇怪。

*《无尽之柱》是布朗库西为了纪念1916年第一次世界大战中在日乌河沿岸战斗中牺牲的罗马尼亚战士而创作的。作品由钢铁铸成，高30米。——编者注

唐纳德·贾德（Donald Judd，1928—1994）拒绝创造幻想性的绘画和雕塑，他致力于根据数学原理制作立体实物。

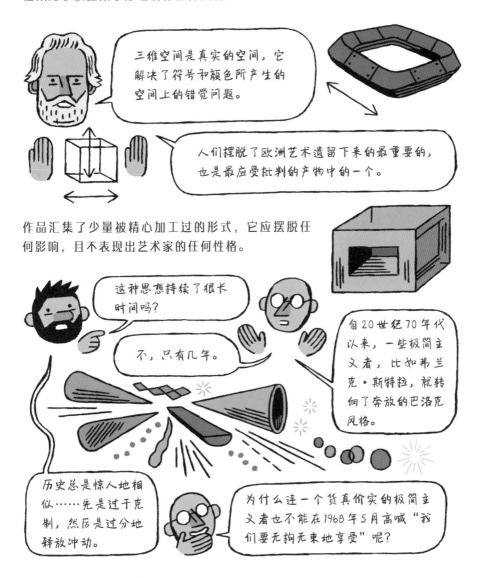

三维空间是真实的空间，它解决了符号和颜色所产生的空间上的错觉问题。

人们摆脱了欧洲艺术遗留下来的最重要的，也是最应受批判的产物中的一个。

作品汇集了少量被精心加工过的形式，它应摆脱任何影响，且不表现出艺术家的任何性格。

这种思想持续了很长时间吗？

不，只有几年。

自20世纪70年代以来，一些极简主义者，比如弗兰克·斯特拉，就转向了奔放的巴洛克风格。

历史总是惊人地相似……先是过于克制，然后是过分地释放冲动。

为什么连一个货真价实的极简主义者也不能在1968年5月高喊"我们要无拘无束地享受"呢？

罗伯特·莫里斯（Robert Morris，1931—2018）是与唐纳德·贾德一样激进的艺术家，他时常引用哲学家米歇尔·福柯的这句话。

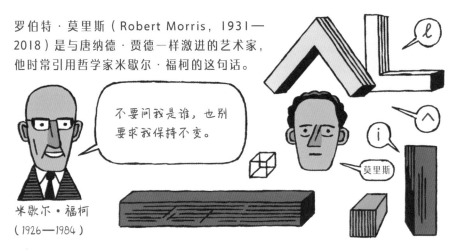

美国的"极简艺术"宣称与欧洲传统决裂，它将在全世界得到无数共鸣，尤其是在欧洲。

在欧洲，先锋派成了唯物论者，其中的先锋艺术家站在极左阵营，积极介入政治。一些艺术家甚至笔耕不辍，发表长篇大论解释他们的拒斥态度。

一旦危机过去，他们将重新操起自己用来进行艺术创作的工具，而在此之前，他们有时甚至会到工厂里去干活。

1967年，在意大利诞生了"贫穷艺术"（Arte Povera）的概念。

《石头圆顶屋》
马里奥·梅茨，1982年。

"贫穷艺术"是种态度，而非艺术运动。它是指艺术家用一些简单、朴素的材料，例如人们在空地上找到的废弃之物或天然元素进行创作。

实际上，这就是更原始的创作……

在空地上，人类卸下伪装。

并且，用更少的伪装找回更多的童年。

克洛德·维亚拉

尽管有一些艺术家互助团体，比如在法国的载体/表面艺术运动*，但还是存在一些独立艺术家，比如昙花一现的加斯东·普拉内（Gaston Planet，1938—1981），他在旺代省湿地生活和创作。

在他瞬间被"少即是多"的思想触动后，他努力忘记原来学过的东西。

对我来说，绘画已经变成了这样一种东西：它本该被画在玻璃之上，玻璃跌落碎了一地，我就拾取其中的某些碎片……

← 绘画

* 1970年，樊尚·比乌莱斯（Vincent Bioulès，1938— ）提出了载体/表面（supports/surfaces）这一概念，载体指画框（承载画布的材料），表面指画布本身。这一运动汇集了生于法国南部、对美国式的抽象艺术表示反感的艺术家。

他在旧床单这一不坚固的载体上用刷墙油漆作画。贫穷艺术，朴素天然，特立独行，却也濒临消失。

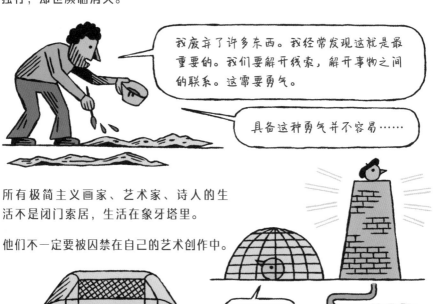

我废弃了许多东西。我经常发现这就是最重要的。我们要解开线索，解开事物之间的联系。这需要勇气。

具备这种勇气并不容易……

所有极简主义画家、艺术家、诗人的生活不是闭门索居，生活在象牙塔里。

他们不一定要被囚禁在自己的艺术创作中。

《无题（1/4 圆网）》，罗伯特·莫里斯，1967 年。

如果他们对所谓的精英作品的未来作进一步了解，他们就不会如此鄙视流行艺术了。

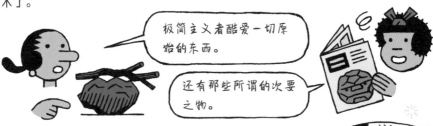

极简主义者酷爱一切原始的东西。

还有那些所谓的次要之物。

在美国的 20 世纪 60、70 年代，纽约诗人杰尔姆·罗滕伯格（Jerome Rothenberg，1931—）在他的诗集中收录了美洲印第安人的诗歌：《摇南瓜》和《神圣的技术人员》。

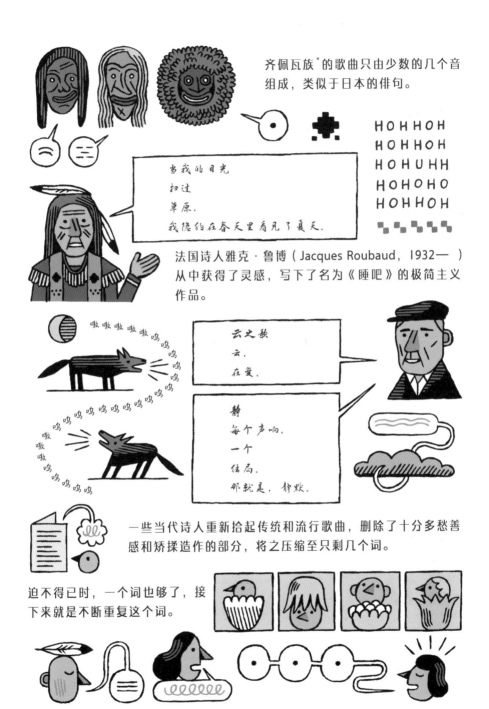

齐佩瓦族*的歌曲只由少数的几个音组成，类似于日本的俳句。

> 当我的目光
> 扫过
> 草原，
> 我隐约在春天里看见了夏天。

HOHHOH
HOHHOH
HOHUHH
HOHOHO
HOHHOH

法国诗人雅克·鲁博（Jacques Roubaud，1932— ）从中获得了灵感，写下了名为《睡吧》的极简主义作品。

> 云之歌
> 云，
> 在变。

> 静
> 每个声响，
> 一个
> 结局。
> 那就是，静默。

一些当代诗人重新拾起传统和流行歌曲，删除了十分多愁善感和矫揉造作的部分，将之压缩至只剩几个词。

迫不得已时，一个词也够了，接下来就是不断重复这个词。

* 齐佩瓦族（Chippewa），又称奥吉布瓦族（Ojibway），是北美的原住民族之一。

格特鲁德·斯泰因（Gertrude Stein，1874—1946）说过，如果句子是段落寄托的希望，那么诗句就是诗歌的信心之源。

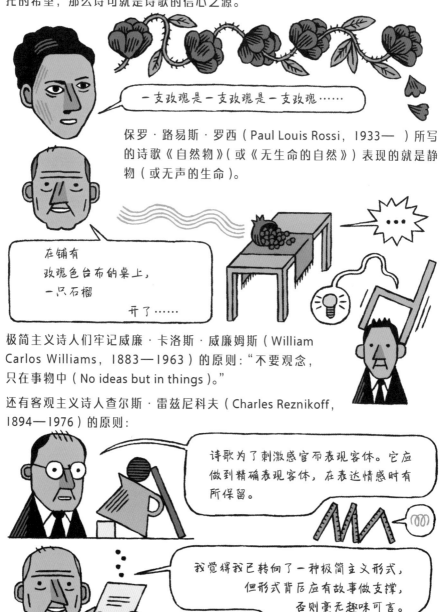

——支玫瑰是一支玫瑰是一支玫瑰……

保罗·路易斯·罗西（Paul Louis Rossi，1933— ）所写的诗歌《自然物》（或《无生命的自然》）表现的就是静物（或无声的生命）。

在铺有
玫瑰色台布的桌上，
一只石榴
开了……

极简主义诗人们牢记威廉·卡洛斯·威廉姆斯（William Carlos Williams，1883—1963）的原则："不要观念，只在事物中（No ideas but in things）。"

还有客观主义诗人查尔斯·雷兹尼科夫（Charles Reznikoff，1894—1976）的原则：

诗歌为了刺激感官而表现客体。它应做到精确表现客体，在表达情感时有所保留。

我觉得我已转向了一种极简主义形式，但形式背后应有故事做支撑，否则毫无趣味可言。

保罗·路易斯·罗西

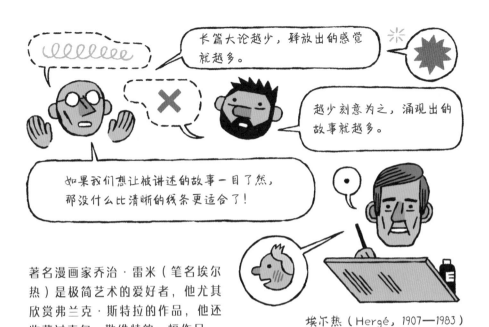

长篇大论越少，释放出的感觉就越多。

越少刻意为之，涌现出的故事就越多。

如果我们想让被讲述的故事一目了然，那没什么比清晰的线条更适合了！

埃尔热（Hergé，1907—1983）

著名漫画家乔治·雷米（笔名埃尔热）是极简艺术的爱好者，他尤其欣赏弗兰克·斯特拉的作品，他还收藏过索尔·勒维特的一幅作品。

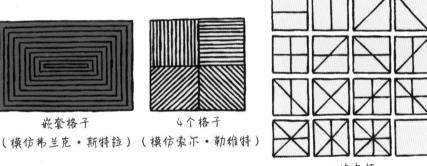

嵌套格子
（模仿弗兰克·斯特拉）

4个格子
（模仿索尔·勒维特）

一块木板
（模仿索尔·勒维特）

荷兰人约斯特·斯沃特（Joost Swarte，1947— ）创造了"清晰的线条"*（简称"清线"）的概念，以形容埃尔热的绘画风格特点。

清晰的线条

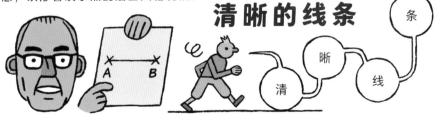

* "清晰的线条"画法（荷兰语：De Klare Lijn）使用粗细均匀的线条勾勒轮廓，不画体现体积感和明暗感的阴影排线，通常使用对比强烈的大色块铺色，这样的画法使得画面整体干净整洁、层次分明、对比强烈。"清晰的线条"也是现如今在诸多欧美漫画中流行的画法，其最初正是由埃尔热在《丁丁历险记》中大量使用。

问题在于如何清楚地讲好一个故事，而且这个故事不只要让那些和作者说同一种语言的人明白。

要做到清楚明白，就要寻找一种全世界通用的图像语言，而这样的语言只有彻底的简约才能做到。

但对清晰的找寻，不会趋向于遮蔽生活中的晦暗和扰人之物吗？

会的。生活并非那么清楚明白！生活几乎就是个跳蚤市场，乱七八糟的……

约斯特·斯沃特

我是个有条理的人，这千真万确。

《丁丁在西藏》是埃尔热在情感出现危机的时期创作完成的，埃尔热当时的生活受到了严重困扰，他过去确信的东西也动摇了。

据埃尔热称，这场危机首先表现在努力追求简化上。

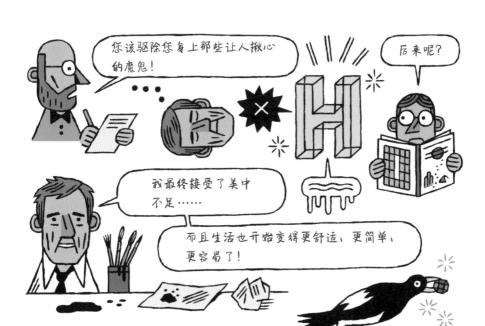

几年后，他创作了《绿宝石失窃案》，其野心就是试着去讲一个"什么都没有发生的故事"。并且故事将以天鹅冲着丁丁唱出了美妙歌声的形式讲述。

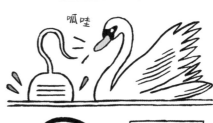

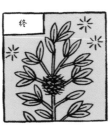

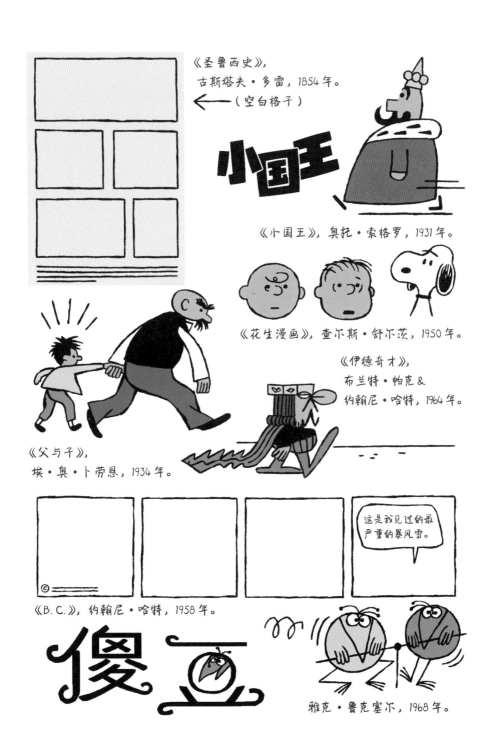

《圣鲁西史》，
古斯塔夫·多雷，1854 年。

←——（空白格子）

小国王

《小国王》，奥托·索格罗，1931 年。

《花生漫画》，查尔斯·舒尔茨，1950 年。

《伊德奇才》，
布兰特·帕克 &
约翰尼·哈特，1964 年。

《父与子》，
埃·奥·卜劳恩，1934 年。

这是我见过的最
严重的暴风雪。

《B. C.》，约翰尼·哈特，1958 年。

傻豆

雅克·鲁克塞尔，1968 年。

《空白之书》，
科皮，1970 年。

《在世界中心》，
法比奥·维斯科廖西，1991 年。

《简单》，
西尔韦斯特，2000 年。

《O 先生》，刘易斯·特隆赫姆，2002 年。

《不多不少》，
若泽·帕龙多，2005 年。

《新通缉犯》，
劳伦特·奇卢福，2008 年。

《动词的荣耀与不幸》，
伊本·阿勒拉班，2012 年。

嗨！

《怪人》，
若泽·帕龙多，
2004年。

像土豆一样的人形，两个眼睛，一张嘴，对话气泡里有个"嗨"，一共就这几个符号！

但这些极简主义者有时喋喋不休道："线条太少话太多……"

最激进的极简主义者有时创作的漫画几乎没有对话，使用很少的符号，但思想漫溢。

1970年，阿根廷人科皮（Copi, 1939—1987）在米兰发表了他的作品，其中包含了大量的空白页，而这部作品就叫《空白之书》。

科皮

噢……

20年后，刘易斯·特隆赫姆（Lewis Trondheim, 1964— ）复印了一张简单的图，然后将它随意重复放置。这种最低程度的视觉效果开创了一种历史。

《单语者》，1992年。

人总是过犹不及。重要的是思想最终能触动读者。

或者正相反：想表明的越少，给予线条的自由度就越高。

在图形上变化得越少，在叙事上变化得越多。

无论极简主义者对学院派艺术感兴趣，还是对民间艺术感兴趣，实际上他们提出问题的方法是一样的。

首先，极简主义指的是简化，目的在于尽量使信息（如果有的话）、感觉（如果有的话），甚至（最广泛意义上的）客体赤裸裸地出现：摆脱一切表面华丽的东西。

导演雅克·塔蒂说过：

颜色太多会使观众分心。

雅克·塔蒂（Jacques Tati, 1907—1982）

还有，导演罗伯特·布列松（Robert Bresson, 1901—1999）不再与演员合作，而是找"模特"（非专业演员。在他看来，就是那些不愿出镜的人）出演。

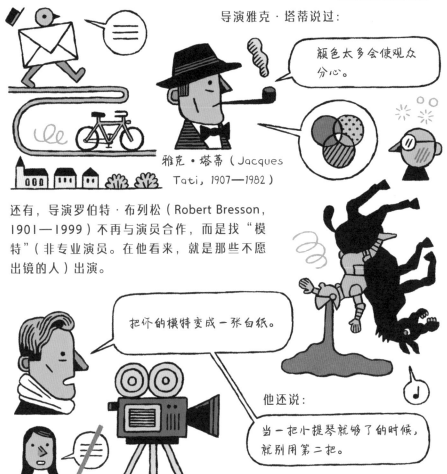

把你的模特变成一张白纸。

他还说：

当一把小提琴就够了的时候，就别用第二把。

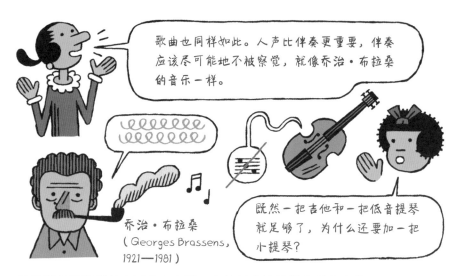

歌曲也同样如此。人声比伴奏更重要，伴奏应该尽可能地不被察觉，就像乔治·布拉桑的音乐一样。

乔治·布拉桑
（Georges Brassens，1921—1981）

既然一把吉他和一把低音提琴就足够了，为什么还要加一把小提琴？

对于那些没有譬旷之耳的人来说，布拉桑会被误以为总是在做同一首乐曲，然而他写的旋律确有细微的变化。

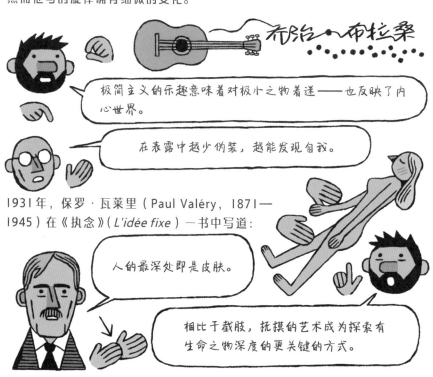

布治·布拉桑

极简主义的乐趣意味着对极小之物着迷——也反映了内心世界。

在表露中越少伪装，越能发现自我。

1931 年，保罗·瓦莱里（Paul Valéry，1871—1945）在《执念》（L'idée fixe）一书中写道：

人的最深处即是皮肤。

相比于截肢，抚摸的艺术成为探索有生命之物深度的更关键的方式。

可以想象一下是否存在一种"血腥戏剧性"极简主义？

有些电影场景就有，只是这些场景是在暗示而不是直接展示。

回到20世纪60年代，那几年是极简主义的黄金时代。女孩们穿着迷你裙，雅克·迪特隆（Jacques Dutronc）唱着《我们的生活一切迷你》，人们不再在菠菜里放那么多黄油，以避免高胆固醇……

Mini, mini, mini

再也没有人跟我们讨论朴素、懊悔和受虐狂了！

极简主义是由克制带来的快感。

动作上越不着急，得到的快感就越强烈。

MINI

迷你

小心……简直像是口号……

0.99欧

是的！别相信……

因为那几年也是广告铺天盖地袭来的时代。

消费社会回收利用一切——包括极简主义最激进的原则，得以从中牟利。

我看起来像是勤俭节约的人吗？

好吧，我的确是！因为我买"迷你-米尔"洗衣粉。

迷你-米尔以超低的价格创造最大的效果！

迷你-米尔

钱

一勺就够了……

哦，哦，更多先生！

更多！

高浓缩咖啡粉

1994 年，美国导演罗伯特·奥特曼（Robert Altman，1925—2006）在巴黎拍了一部有关时尚内幕的电影——《云裳风暴》。

更少！

在电影最后的一台走秀上，那些顶尖的模特让人大吃一惊。

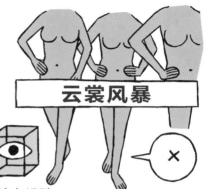

云裳风暴

销售"乌有"，销售"空白"，销售"不存在"，这是行业的基础知识。

反常的、发作性的极简主义……电影圈里有句话叫："表现得越少，表现力就越强。"

不是电影要裸露，而是电影使裸露显得更美。

所有这些都不算真正的极简主义……

彩色电影

是的，但这再次说明过剩往往是想要节制的前提，或者更准确地说，过剩是打算一丝不苟确定镜头、框架以及演员表演的基础。

当人们思考电影艺术中的极简主义时，第一个就会想到日本导演小津安二郎（1903—1963）。

空镜头

至于在背景布局与持续时间之间的结构联系，
他在每一个镜头中都表现出了对精确度的追求。
关于导演的性情：他在日记中同样精确地记录了在
每天的拍摄过程中要喝掉多少杯清酒。

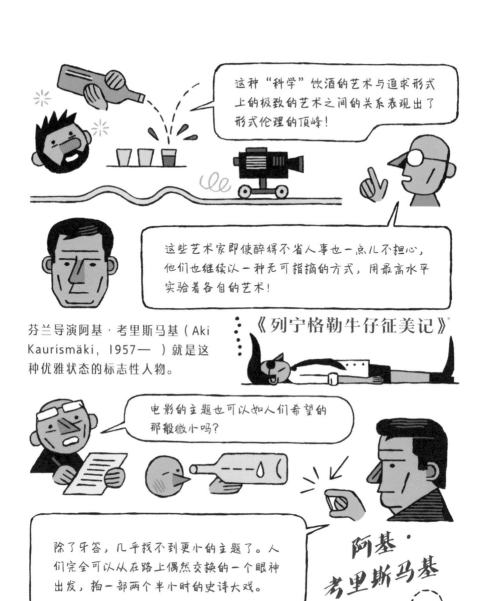

这种"科学"饮酒的艺术与追求形式上的极致的艺术之间的关系表现出了形式伦理的顶峰!

这些艺术家即使醉得不省人事也一点儿不担心,他们也继续以一种无可指摘的方式,用最高水平实验着各自的艺术!

芬兰导演阿基·考里斯马基(Aki Kaurismäki, 1957—)就是这种优雅状态的标志性人物。

《列宁格勒牛仔征美记》*

电影的主题也可以如人们希望的那般微小吗?

除了牙签,几乎找不到更小的主题了。人们完全可以从在路上偶然交换的一个眼神出发,拍一部两个半小时的史诗大戏。

阿基·考里斯马基

*《列宁格勒牛仔征美记》是阿基·考里斯马基导演的电影,于1989年上映。该片讲述了列宁格勒牛仔摇滚乐队的成员来到美国发展,辗转到墨西哥演出的故事。——编者注

《乡村牧师日记》，
罗伯特·布列松，
1951 年。

《晚春》，
小津安二郎，1949 年。

《中央地带》，
迈克尔·斯诺，1971 年。

《卡车》，玛格丽特·杜拉斯，1977 年。

《高卢人帕西法尔》，
埃里克·侯麦，1978 年。

《大西洋的男人》，
玛格丽特·杜拉斯，1981 年。

《五》，阿巴斯·基亚罗斯塔米，2003 年。

《撒旦探戈》，
贝拉·塔尔，1994 年。

《勒阿弗尔》，
阿基·考里斯马基，
2011 年。

《郊游》，
蔡明亮，
2013 年。

安迪·沃霍尔（Andy Warhol，1928—1987）在1963年
拍摄了《诗人约翰·吉奥诺的睡眠时光》，简称《沉睡》。
电影本该持续8个小时，但最后剪辑成了5小时21分钟。

1964年，安迪·沃霍尔建立
了自己的"工厂"，他窥伺可以刺激
时代的一切，窥伺使他疯狂和给他能
量的东西。后来他担任了地下丝绒乐
队的制作人。

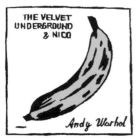

卢·里德（Lou Reed，1942—2013）是地下丝绒乐队的主唱兼吉他手，他最
出名的一首作品叫《海洛因》。在演奏这首歌曲的过程中，约翰·凯尔不停地
拉中提琴的一个音，为了纪念与拉蒙特·扬的合作。

万事万物皆有联系。

学者、先锋派以及流行音乐，
三者实现了对话。

据传，布莱恩·伊诺说过：

地下丝绒乐队的第一张专辑只卖了几千张，但几乎
每个买了这张专辑的人都组建了自己的乐队。

布莱恩·伊诺
（Brian Eno，1948— ）

1978年，伊诺制作了4首"氛围音乐"（ambient music），目的是让它们可以在机场的候机大厅里播放。

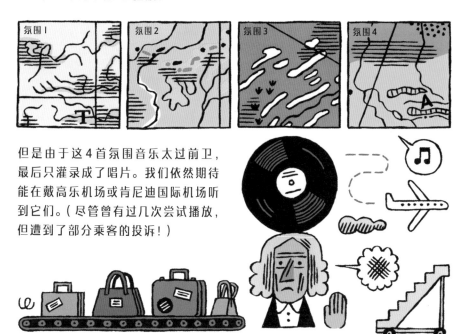

但是由于这4首氛围音乐太过前卫，最后只灌录成了唱片。我们依然期待能在戴高乐机场或肯尼迪国际机场听到它们。（尽管曾有过几次尝试播放，但遭到了部分乘客的投诉！）

然而，继凯奇等人之后，伊诺重拾"家具音乐"（musique d'ameublement）*概念，这是埃里克·萨蒂在他写给让·谷克多的信（1920年3月1日）中所宣布的新概念。

让·谷克多
（Jean Cocteau，
1889—1963）

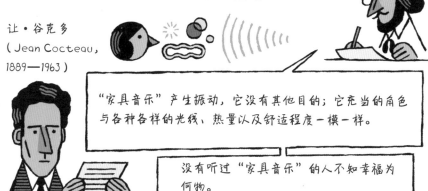

"家具音乐"产生振动，它没有其他目的；它充当的角色与各种各样的光线、热量以及舒适程度一模一样。

没有听过"家具音乐"的人不知幸福为何物。

* "家具音乐"的概念主张音乐不应该在特别的场合和时间被欣赏，而是要在生活中出现，就像家具一样静静地存在，增添气氛的同时也兼具实用功能。——编者注

1920年3月8日，萨蒂首次在一家画廊里实验了他的
"家具音乐"概念。

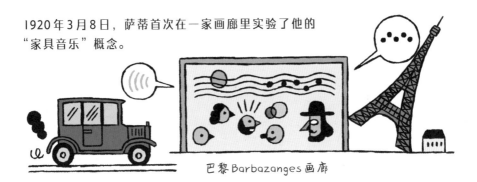

巴黎Barbazanges画廊

在抛弃意义和寻求中立的意图背后，隐藏着一种声音与视觉的诗意邂逅。

这就是为什么不应把这种颠覆性的作品同电梯里放的音乐、餐馆和超市的背景音乐或轻音乐（以上这些轻松的音乐完全不吵人）相混淆！

汤

电梯

哎呀，市场营销和极简主义有时很融洽。

所以要在极简主义上加引号，并追逐微不足道之物的最大利润。

四季豆

音乐革新越少，金钱回报越多！

美国穆扎克（Muzak）*公司的设计者制作平庸的流水线音乐，既无趣味也无作者版权，他们是典型的反萨蒂者。

除了"地下丝绒"和类似于"氛围音乐"的实验，还有一些摇滚乐队，比如虫胶乐队（Shellac），也自称是极简主义者，因为如果说有哪个领域可以容忍"少即是多"的横行，那就是摇滚乐！

虫胶乐队

两到三个和弦就够了，只要加强节拍，无须过多修饰。

爵士乐也是……20世纪60年代，迈尔斯·戴维斯成为爵士乐坛的标杆人物，他的小号演奏用最少的音符表现了最密集的强度。

迈尔斯·戴维斯

但与此同时，这种绝妙的节制完全变成另一种音乐形式，音符数量发生惊人的变化。这就是"自由爵士乐"的出现，人们每分钟演奏上千个音符，声嘶力竭地表达着快乐与痛苦……

* 穆扎克音乐也叫罐头音乐，即事先录制配乐，需要使用时可直接加入，这种音乐经常用作电影、电视等配乐。——编者注

实际上，在所谓的"非精英"音乐领域中，极简主义最新变体主要是电子音乐和高科技舞曲，甚至是嘻哈音乐，尽管嘻哈音乐有时候热衷于炫耀。

极简
电子音乐

极简
高科技舞曲

嘻 哈

重复，连续的重复，
无尽的重复，在今天依然大有可为。

嘭 嘭 嘭 嘭
嘭

前提是不滥用重复……
因为过度重复反而会破坏重复的效果。

该到总结的时候了。这本漫画不应变成某种意义上的目录，即使它还有那么多东西没有探讨……

是的。比如在设计或者排版方面。

M'

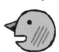

一些受到极简主义影响的人找到了新的探索领域。

皮埃尔·迪休洛，1988 年。

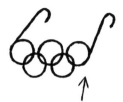

福斯·黑格曼
M23 工作室，2014 年。

Minimum*

布鲁诺·穆纳里，1966 年。

不能不提雷蒙德·洛伊（Raymond Loewy，1893—1986），他一直很出色……

想想好彩香烟盒的完美设计吧。

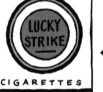

LUCKY STRIKE

CIGARETTES

1940 年

的确，但要当心！烟抽得越少，活得越久！

我们暂时回到勒·柯布西耶，他在 20 世纪 30 年代提出了"功能最大化的极简汽车"（Voiture Minimum）的概念。正如其名，"极简汽车"减少使用昂贵而且无用的零部件，同时提供更多的功能。

马达也只能发出极小的隆隆声

* 皮埃尔·迪休洛（Pierre di Sciullo）是法国字体设计师，他的"Minimum"系列专为屏幕需求而设计，以每个像素为单位且只在垂直和水平方向上绘制。他从1988年开始在此基础上设计了各种变体。——编者注

1835年，日本，葛饰北斋75岁。
他在《富岳百景》的引言中写道：

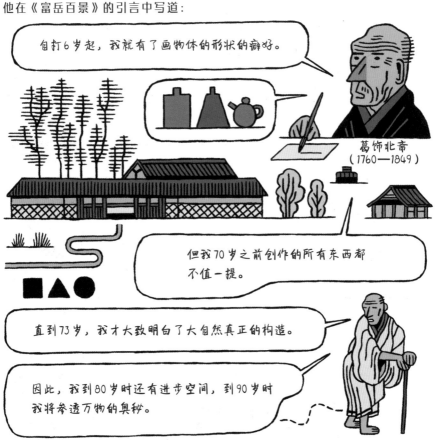

* 法语中的"rien"等同于英语中的"nothing"，下文中法国幽默大师雷蒙·德沃斯就用"rien"玩起了文字游戏。
** "< rien"的法语为"moins que rien"，该固定短语指"微不足道之物"。本段最后一句原文同样可翻译为"我们可以用 rien 去买东西"。
*** "两倍的 rien"的法语为"deux fois rien"，该固定短语指"不算多，几乎没有"。"三倍的 rien"的法语为"trois fois rien"，该固定短语指"非常少的东西"。

《方碑》，
卡尔·安德烈，
1960 年。

埃里克·萨蒂

拓展阅读

克里斯蒂安 · 罗塞推荐的三部作品

《书写与话语》（*Écrits et paroles*），莫顿 · 费尔德曼著，让-伊夫 · 博瑟尔推荐，Les presses du réel出版社，2008 年出版。费尔德曼是位精致的极简主义作曲家，他在书中诠释了自己独特的创作特色，同时还有他的幽默和感性。值得注意的是，一度脱销的埃里克 · 萨蒂作品集（*Écrits*）也将由这家出版社再版。此外，让-伊夫 · 博瑟尔写了《当代音乐词汇》（*Vocabulaire de la musique contemporaine*，Minerve 出版社，1996 年出版）一书，其中收录了一篇我有幸与费尔德曼的学生——作曲家汤姆 · 约翰逊合著的文章《极简主义》。

《重装》（*Réinstallations*），弗朗索瓦 · 莫尔莱著，蓬皮杜中心展览目录，2011 年出版。这本漫画让读者有机会认识到弗朗索瓦 · 莫尔莱等艺术家。作为最早信奉"少即是多"的艺术家之一，弗朗索瓦 · 莫尔莱成了激进的、具有创造力的几何抽象艺术实践者。他的装置将绘画、雕塑和建筑融为一体以表现空间，作品既朴实又鲜明。他还是阿方斯 · 阿莱和皮埃尔 · 达克的忠实读者，因此他对艺术的思考也充满了幽默感。

《当代平面设计中的简约与极简主义》（*Simplicité et minimalisme dans le design graphique contemporain*），斯图尔特 · 托利著，劳伦斯 · 塞甘由英译法，Pyramyd 出版社，2016 年出版。这本书对极简主义的初步设想和具体成就做了精彩回顾，"少即是多"不只是昙花一现的潮流，将极简主义圈定在特定的一小段历史时期内毫无意义。

约亨 · 格尔纳推荐的三部作品

唱片《酒窝》（*La Fossette*），多米尼克·A 著，Lithium 唱片公司，1993 年发行。这张极简主义唱片是 20 世纪 90 年代法国独立音乐的丰碑，多米尼克·A 只用一把吉他和一台电子琴，将诗一般的歌词低吟浅唱："愿我们拥有飞鸟的勇气，在刺骨的寒风中歌唱"。

漫画《O 先生》（*Mister O*），刘易斯·特隆赫姆著，Delcourt 出版社，2002 年出版。这本 30 页的《O 先生》每页都由 60 格小漫画组成。这本哑巴漫画的极简特色在于每个人物就寥寥几笔：一个圈里 2 个点，再画 5 条杠。刘易斯·特隆赫姆用最少的线条表现出了一种密度极高的滑稽。

《新通缉犯》（*New Wanted*），劳伦特·西鲁夫著，Matière 出版社，2008 年出版。这是本解构叙事的画册，带有激进的极简主义风格。劳伦特·西鲁夫在格纸上用尺子画出简单的人物和几何图形，暗喻大都市的不安与流变。这是本简单的杰作。

图书在版编目（CIP）数据

极简主义 /（法）克里斯蒂安·罗塞编；（法）约亨·
格尔纳绘；王秀慧译. -- 上海：上海文化出版社，
2023.3（2024.1重印）
（图文小百科）
ISBN 978-7-5535-2654-6

Ⅰ.①极… Ⅱ.①克… ②约… ③王… Ⅲ.①艺术流
派－通俗读物 Ⅳ.①J110.99-49

中国版本图书馆CIP数据核字(2022)第233661号

La petit Bédéthèque des Savoirs 12 - Le minimalisme. Moins c'est plus.
© ÉDITIONS DU LOMBARD (DARGAUD-LOMBARD S.A.) 2016, by Rosset (Christian),
Gerner (Jochen)
www.lelombard.com
All rights reserved
本作品简体中文版由 欧漫达高文化传媒（上海）有限公司 授权出版
本书简体中文版权归属于银杏树下（上海）图书有限责任公司
图字：09-2022-0913

出　版　人　姜逸青
策　　　划　后浪出版公司
责任编辑　葛秋菊
特约编辑　孙一丹
版面设计　刘　伟
封面设计　墨白空间·曾艺豪
出版统筹　吴兴元
营销推广　ONEBOOK

书　　　名　极简主义
编　　　者　［法］克里斯蒂安·罗塞
绘　　　者　［法］约亨·格尔纳
译　　　者　王秀慧
校　　　对　后浪漫
出　　　版　上海世纪出版集团 上海文化出版社
地　　　址　上海市号景路159弄A座3楼　201101
发　　　行　后浪出版公司
印　　　刷　天津联城印刷有限公司
开　　　本　880 mm × 1230 mm　1/32
字　　　数　31千字
印　　　张　2.5
版　　　次　2023年3月第一版　2024年1月第二次印刷
书　　　号　ISBN 978-7-5535-2654-6/J.595
定　　　价　49.80 元

读者服务：reader@hinabook.com 188-1142-1266
投稿服务：onebook@hinabook.com 133-6631-2326
直销服务：buy@hinabook.com 133-6657-3072
网上订购：hinabook.tmall.com（天猫店）

欢迎关注后浪漫微信公众号：hinabookbd
欢迎漫画编剧（创意、故事）、绘手、翻译投稿
manhua@hinabook.com

筹划出版｜银杏树下

出版统筹｜吴兴元
责任编辑｜葛秋菊
特约编辑｜孙一丹
装帧制造｜墨白空间·曾艺豪｜mobai@hinabook.com
后浪微博｜@后浪图书
投诉信箱｜editor@hinabook.com
投稿服务｜onebook@hinabook.com
直销服务｜buy@hinabook.com

后浪出版咨询（北京）有限责任公司
POST WAVE PUBLISHING CONSULTING (BEIJING) CO.,LTD